Théâtre

La Mélancolie des Pierres

Muriel Roland Darcourt

La Mélancolie des Pierres
-Théâtre-

La Mélancolie des Pierres, l'histoire

« Après quelques années d'exil, Willa est de retour dans la grande maison familiale parce qu'un malheur est survenu, elle vient de perdre tous les membres de sa famille.
Mais cette famille, même morte, continue de prendre une telle place dans la pensée de Willa, que celle-ci persiste à vivre avec et parmi elle, comme si elle était encore de ce monde... »

Accompagnement musique :

Erik Satie. Gnossiennes n° 1, n° 3, n° 4

Décor :

L'espace de la scène est partagé en deux. D'un côté le jardin, de l'autre la maison, séparés par une porte-fenêtre.

Distribution :

Willa
Thomas
Hector
Solange
Louise
Claire
Laura
L'Huissier
La mère d'Hector

Durée de la pièce estimée : 1h30

ACTE 1

Scène 1. Willa, Thomas

<u>Côté jardin</u>

Willa entre. Elle tient à la main une valise. Derrière la grille du jardin elle regarde la maison quelques instants.

Willa pousse la grille et traverse le jardin.

Trois tours de clé, elle rentre dans la maison.

<u>Côté maison</u>

Sur le pas de la porte Willa embrasse les lieux du regard. Le salon. Au beau milieu de la pièce, le lourd piano en bois trône comme un roi.

Quelques notes de piano s'élèvent. **Gnossiennes n°3 (Erik Satie)**

Willa : Laura... Laura c'est toi ?

Elle est seule dans la pièce.

Willa va vers le piano et s'assoit sur le siège.

Elle s'effondre, en larmes.

Thomas frappe derrière la porte et entre dans le salon sans y être invité.

Thomas : Willa !... Willa tu es là...
En passant j'ai vu de la lumière... J'ai compris que tu étais revenue...
Tu n'étais pas à l'enterrement...

Willa : Je viens d'arriver, je pensais que l'inhumation aurait lieu demain... J'ai les idées à l'envers. ...Enfin sous terre ou pas qu'est ce que ça change maintenant qu'elles sont mortes ?...
J'ai reçu ta lettre.

Thomas : Depuis l'accident je t'attendais... Je ne savais pas si tu reviendrais... Après tout tu étais peut-être morte toi aussi...
Désolé que cela soit arrivé... Tu me les avais confiées...
Combien de temps restes-tu?

Willa : Quelques jours, deux ou trois tout au plus... ...
J'ai rendez vous chez le notaire.

Thomas : Tu veux que j'y aille avec toi ?

Willa : Si tu n'as pas mieux à faire.

Thomas : Je ne te cache pas que j'aurai préféré te revoir en d'autres circonstances...
Tu veux dormir chez moi ce soir pour ne pas être ici toute seule, dans cette grande maison vide ?
...Avec ta peine je suppose... Tes remords peut-être... ?

Willa : Je vais rester ici. Je préfère être seule.

Thomas : Et bien je vois que tu n'es toujours pas réconciliée avec l'humanité... Mais on n'est pas sur ton île déserte, Willa... Et il y a ici des gens avec lesquels tu dois communiquer.

Willa : Je n'ai rien à dire.

Thomas : Ça fait cinq ans qu'on ne s'est pas vu ... Cinq ans sans donner de tes nouvelles... Il faut un malheur pour que tu finisses par débarquer... Aujourd'hui tu n'as plus de famille !

Willa *:* Tu ne m'as pas trop manqué.

Thomas :...

Silence.

Thomas : Bon... Je t'abandonne à ton mutisme primaire, je ne voudrais pas t'encombrer de mots, quant au questionnement, j'y renonce.
... Reste donc seule, éplorée par la perte de tous les membres de ta famille, le même jour, toutes les quatre ensemble, et sans toi... Elles aussi elles sont parties sans toi Willa. Vous êtes quittes !

Il ouvre la porte.

Thomas : Si tu as besoin de moi j'habite toujours en face.

Willa : Je sais.

Thomas sort.

Scène 2. Willa, Solange, Louise, Claire, Laura

<u>Côté maison</u>

Willa ouvre les grandes fenêtres pour faire pénétrer la lumière du jour à l'intérieur de la pièce.

On entend derrière elle une voix d'une extrême douceur.

Solange : C'est toi ma fille, tu es rentrée...

Willa se retourne vers la voix.
Dans l'encadrement de la porte se tient une femme d'un certain âge appuyée sur une canne.

Willa : Solange...

Solange : Tu es revenue nous voir... Et ton voyage ? Tout s'est bien passé ?

Solange se rapproche de Willa et la serre contre elle. Willa se laisse faire.

Solange : ... Je me languissais de toi tu sais...

On entend une autre voix de femme haut perchée.

Louise : Ta mère va être contente !

Willa: Louise est là ?

Solange : Où veux-tu qu'elle soit...

Louise est assise sur le canapé, les deux mains jointes sur les genoux.
C'est une femme âgée aux cheveux blancs.

Louise : C'est ta mère qui va être contente !

Willa baisse la tête.

Solange *à Willa* : Qu'est ce que tu as... Qu'est ce qui t'arrive mon petit... Ça ne va pas ? Tu ne te sens pas bien.

Willa : Il y avait l'enterrement et...

Solange : ...Tu as été bouleversée ! C'est normal ça...

Elle prend Willa par le bras et l'invite à s'asseoir dans l'un des fauteuils. Willa se laisse faire, docilement.

La porte s'ouvre sur Laura, une jeune fille d'une quinzaine d'années.
Elle traverse la pièce et va vers le piano sans jeter un seul regard autour d'elle.

Laura installe une partition.

Willa se lève et fait quelques pas dans sa direction.

Laura ne se retourne pas. Willa arrive à sa hauteur et s'apprête à lui mettre une main sur l'épaule.

Laura *vivement* : Qu'est ce que tu fous là !

Willa : Rien, je suis là c'est tout...

Laura : Ta mère est au courant ?

Willa : De ?

Laura *s'énervant* : Que t'es rentrée.

Willa : Pourquoi, ça pose un problème ?

Laura : T'aurais pu prévenir !

Willa : Que je rentrais ?

Laura : Non, que tu partais !

Laura se met à jouer. **Gnossiennes n°1 (Erik Satie)**

Willa regarde sa sœur quelques instants. Elle s'assoit à côté d'elle sur le banc puis commence à taper en mesure, ponctuant le morceau de "mi" suraiguës.

Laura arrête de jouer.

Silence.

Elle se remet à jouer.
Willa recommence.

Laura : Putain c'est pas vrai ! Mammmmaaaaannnn !!

Willa : Arrête de brailler ! Tu as encore besoin de ta mère !?
Laura *fermement* : Oui. Et elle aussi.

Willa se lève en soupirant. Laura se remet à jouer.

La porte s'ouvre.

Une femme d'une cinquantaine d'années entre les bras chargés de paquets. Elle marche droit devant elle. Willa la regarde passer.

Claire *à Laura* : Qu'est ce tu as à hurler comme ça ? Tiens tu peux mettre ça dans la cuisine...

Laura se lève en maugréant.

Willa s'avance vers sa mère.

Willa : Maman...

Claire : Ah tiens, tu peux m'aider ? J'ai toutes les courses à déballer... Le monde qu'il y avait sur la route... J'ai mis une heure pour arriver jusqu'ici... Un embouteillage ! Ça doit être à cause des travaux...
En plus y 'en a pour deux mois au moins, si ce n'est pas plus...

Willa : Maman... Je suis rentrée.

Silence.

Claire : Qu'est ce que tu veux que je dise ? Alléluia ?

Solange : Racontes-nous ma fille... Elle est jolie ton île ?

Claire *tranchant :* Oui raconte-nous s'il te plaît.

Louise: Et la vie là-bas n'est pas trop chère ?
Quoi, qu'est ce que j'ai dit ?

Échange de regards entendus à la ronde.

Willa : Il était à moi cet argent. C'est moi qui l'ai gagné ! J'avais le droit d'en faire ce que je voulais !

Claire : Mais c'est ce que tu as fait ma chérie... Acheter une île au lieu d'aider ta famille à vivre... C'est digne de toi. Je ne suis pas surprise...

Laura *proteste faiblement* : Maman...

Willa : Non, ta mère a raison. Comme toujours d'ailleurs... Je suis une mauvaise fille ! Je ne me suis pas sacrifiée pour ma famille... Je n'ai pensé qu'à moi !
Je suis désolée mais je ne regrette rien.

Solange tape avec sa canne contre le sol.

Solange : Allons allons mes filles... Calmez-vous...

Elle désigne le piano à Willa.

Solange : ... Si tu nous jouais quelque chose plutôt...

Willa : Je ne jouerai plus jamais. Ni pour toi, ni pour personne d'autre.

Claire : Ingrate !

Willa : Non ça y est ça recommence... ! Je ne veux plus entendre ça... !

Willa traverse la pièce en direction de l'escalier.

Claire : ... Merci quand même d'être passée nous voir...! Tu nous laisses un mot cette fois si tu t'en vas...

Willa : Je repars après-demain si tu veux le savoir. Comme ça vous ne serez pas surprises...

Louise : Tu ne restes pas plus longtemps ?

Willa : Non merci. Pour rien au monde. Je ne veux plus jamais vivre avec vous !

Willa sort de la pièce et claque la porte derrière elle.

Scène 3. Willa, Thomas, Solange, Louise, Claire, Laura

<u>Côté jardin</u>

Willa marche à une cadence soutenue, suivie par le pas pressé de Thomas qui tente de la rattraper.

Thomas : Qu'est ce qui te prend de te mettre dans un état pareil !
Retourne immédiatement t'excuser !

Thomas la tire par le bras.

Thomas : Je peux quand même savoir pourquoi tu t'es permis de lui parler sur ce ton… ?

Willa se dégage brutalement. Elle entre dans le jardin.

Thomas : Je te rappelle que c'est un homme de loi.

Willa : J'avais mes raisons…

Thomas : Ah oui… Et on peut les connaître ?
Mouais…

Willa : … Tu ne comprends rien …

Thomas *criant :* Non je ne comprends pas !

Willa : Il me vole figure-toi !… ça fait dix ans que ça dure mais ça ne va pas se passer comme ça.
Des dettes ? Mais de quoi il me parle là … Quelles dettes… ? Avec tout ce que je vous ai laissé !?

Thomas : Elles ont été très dépensières tu sais ... Et rien qu'avec l'entretien des deux maisons...

Willa : Il faut que je trouve rapidement une solution, je n'ai pas l'intention de rester plus de deux jours ici. Je ne veux pas que l'on sache que je suis rentrée et...

Thomas : Deux jours... ? Je pense que tu vas rester plus longtemps que tu ne le souhaites. ...Parce qu'il va falloir régler toutes ces histoires et qu'en quelques heures ça va pas être facile facile...
Qu'est ce que tu vas faire de la maison ? Vendre ?

Willa : C'est hors de question !

Thomas : Je croyais que tu t'en moquais de cette baraque...Que tu voulais repartir dans ton île ...

Willa : ... Je ne peux pas la vendre...

Silence.

Willa : Elle est encore habitée cette maison...

Thomas *secouant la tête :* Tu ne vas pas recommencer...

Willa : ...

Thomas : Qu'est ce que c'est encore que cette histoire... Elles sont venues te voir c'est ça ?
Willa enfin...

Willa : Mais arrêtes avec tes « Willa enfin » qu'est ce qui te dérange dans ma façon d'être exactement ?

Thomas : Rien tu es parfaite. J'adore ton imagination et ton côté impulsif qui peuvent avoir un certain charme de temps en temps je te l'accorde mais qui - il me semble - sont quand même excessivement développés chez toi non… ?

Willa : Si tu es venu pour te foutre de moi ce n'est pas la peine de rester.

Thomas : Je suis là pour te soutenir.

Willa : Je ne t'ai rien demandé…

Thomas pousse un long soupir d'exaspération.

Thomas *désignant la maison* : Je te raccompagne ?

Willa : Merci mais j'ai besoin de faire le vide… Thomas, t'es gentil tu peux me laisser seule ?

Thomas : Dans ton état certainement pas…

Willa : Quel état… ? Je te remercie mais tout va bien. D'ailleurs tout va très bien depuis cinq ans et tu ne t'en es pas préoccupé pendant tout ce temps là… Maintenant je ne peux plus faire un pas sans tomber sur toi…

Thomas : Et oh ! C'est toi qui m'a demandé de venir je te signale !

Willa : Oui et bien maintenant je te demande de partir s'il te plaît.

Elle tourne les talons et part vers la maison.

Coté maison

Willa regarde vers un coffre en bois sous la fenêtre. Elle pousse le meuble et soulève une latte de parquets disjointe. Elle passe une main par le trou et tâtonne à la recherche de quelque chose.

Willa : Vide !

On entend des pas. Willa remet prestement le coffre. Laura s'engouffre dans la pièce.

Willa : C'est un vrai moulin ici.

Laura : Tiens tu es encore là toi ? Alors…C'était bien chez le notaire ? On pouvait plus payer les traites… Plus d'argent… Les caisses étaient vides…
La maison est bientôt en vente. On va tout perdre à cause de toi ! Même le piano… C'est ce que tu voulais non ?
Tu m'as tout pris Willa… Je ne te le pardonnerai jamais !

Willa : Fallait travailler… Quand on a besoin d'argent on travaille.
Mais tout le monde ne peut pas…

Laura *en colère :* Parce que tu penses être la seule à avoir du talent ! Donne moi tes partitions je vais te montrer ce que je sais faire… !
Mais avant il va falloir les retrouver !
Parce que tes petits secrets tu peux toujours chercher… Je les ai changés de place !

Solange : Je n'aime pas beaucoup quand vous vous disputez comme ça…

Elle est assise sur le canapé.

Laura *vivement* : C'est elle qui a commencé.

Solange *à Willa* : Tu sais, ta sœur est vraiment heureuse que tu sois revenue mais c'est normal qu'elle soit en colère contre toi non ?

Willa : Il fallait que je parte !

Solange : Je sais. Mais tu aurais dû lui dire avant. Et à nous aussi.

Claire *criant du haut de l'escalier* : Willa est rentrée ?...
Ça tombe bien parce que j'ai deux mots à lui dire !

Louise entre et sourit. Elle vient s'asseoir à côté de Solange.

Willa: Je sens que la cohabitation va être difficile... Très difficile...

<u>Noir.</u>

ACTE 2

Scène 1. Willa, Thomas, Hector, L'huissier

Soir

<u>Coté jardin</u>

Thomas arrive à la grille et s'arrête, éberlué.
Les meubles sont entassés sur la pelouse, éparpillés un peu partout dans le jardin.

Willa a reconstitué la maison dehors quasiment à l'identique.
Près du massif, elle a disposé les meubles des chambres. À côté des marronniers : ceux de la cuisine et du salon. Les chambres près des buissons. Le piano sur la terrasse.

<u>Coté maison</u>

La pièce est vide.
Thomas entre par la porte-fenêtre. Willa, vêtue d'un peignoir, arrive en traînant un matelas.

Thomas *désignant le jardin* : ... Je ne comprends pas...

Willa : ... Il n'y a rien à comprendre. C'est comme ça. Je déménage.

Thomas : Tu vas vivre où ?

Willa : Dehors...

Thomas : Intéressant. ... Et s'il pleut ?

Willa : De toute façon je ne peux pas rester une minute de plus dans cette maison...

Thomas : Tu as vécu là pendant vingt ans...

Willa : Justement.

Elle se remet à traîner son matelas.

Thomas : Tu pourrais venir habiter chez moi en attendant ... Enfin chez toi... *hésitant* Chez nous... ?

Willa : Non merci.

Thomas : Une nuit en cinq ans de mariage c'est pas la mer à boire si ?

Willa : Nous avons divorcé.

Thomas : Et alors ?

Willa : C'est trop tard... Fallait venir avec moi !

Willa sort par la porte fenêtre et va installer son matelas au fond du jardin.

Thomas *en regardant vers la maison d'en face* : ... Par contre... Ta chambre à coucher... Oui c'est bien ça... ...Juste... Dans mon champ de vision... J'espère que tu te couvres la nuit... ?

Willa déplie une couverture, se glisse dessous, et envoie un baiser en soufflant sur sa paume ouverte en direction de Thomas.

Thomas reste un moment appuyé à la porte fenêtre puis il s'en va.

Fondu au noir enchaîné blanc

Jour

Willa est dans son lit, elle se réveille. Elle s'étire longuement.

Elle tourne la tête et se retrouve nez à nez avec un homme.
Elle pousse un cri strident.

Hector se réveille.

Willa : Qu'est ce que vous faîtes- là ?

Hector : ... Tu m'as fait peur...

Willa se lève précipitamment et passe son peignoir.

Willa : ... Sortez de ma chambre !

Hector *encore endormi* : ... Ah c'est chez toi ici ?

Il regarde autour de lui.

Hector : ... Pas mal la déco...

Willa : ... Ouais, bon... Je vous signale quand même que ce n'est pas un hôtel !

Hector : Dommage, j'ai très bien dormi...

Il s'assoit sur le bord du lit, et s'étire à son tour.
Willa regarde les vêtements d'Hector, poussiéreux et passablement déchirés.

Willa : Je suppose que vous n'avez pas de chez vous...

Hector : Je m'appelle Hector.

Willa : Et bien Hector, vous êtes priés de quitter les lieux promptement...

Hector : Je ne commence jamais une journée avec le ventre vide...

Willa : On ne fait pas restaurant.

Hector : Tu parles d'une hospitalité...
Être réveillé le matin par des cris hystériques... Et même pas invité au petit déjeuner...

Willa : Vous ne voulez pas vous faire rembourser non plus.

Hector : Pourquoi c'était combien pour cette charmante nuit ?

Willa hausse les épaules.

Hector : Tu as du café...?... Un grand bol de café bien fumant...

Willa : Après vous partirez ?

Hector : Si tu as du pain frais... Pour les tartines...

Hector se lève et marche dans le jardin regardant un peu partout autour de lui.

Hector : C'est bien, c'est aéré ici.

Willa : ... C'est plus pratique comme ça...
Je peux parler aux murs en toute tranquillité.
Ça t'arrive toi aussi de parler aux murs... ?

Hector : Ouais... Quelque fois... Surtout quand j'ai bu ...
Willa s'approche du canapé et le regarde quelques instants.

Willa : Tiens tu m'aides ?

Hector empoigne le canapé à son tour.

Willa : J'ai changé d'avis... Il sera mieux à l'intérieur.

Hector et Willa transportent le canapé en direction de la maison.

<u>Coté maison</u>

Hector et Willa s'assoient l'un à côté de l'autre. Hormis le canapé le reste de la pièce est totalement vide.

Willa : Qu'est ce que tu en penses ?

Hector : ...Tu vis toute seule ?

Willa : Presque... Ma famille est morte mais elle rôde encore ici de temps en temps...

Hector : ... Je vois ce que tu veux dire... Quelque fois ils apparaissent et tu dois faire avec leur regard...
Comme un devoir de mémoire. Tu te souviens. Tu te demandes ce qu'ils diraient s'ils étaient encore de ce monde, si c'est ça parler aux murs. Enfin, tu penses à eux quoi...

Willa désignant la fenêtre du doigt.

Willa : La plus belle vue c'est par là.
Il y a quelques années, c'était un terrain vague ... Il y avait des cerisiers et pleins de coquelicots... On passait toujours par-là en revenant du train, c'est plus court...
Tous ces immeubles en construction qui cachent une partie du ciel... Pourquoi faut-il qu'ils construisent toujours plus... ?

Hector : Parce qu'il y a de plus en plus de monde...

Willa : Et ils veulent tous vivre ici ?
Pensive : ... Dans mon île il n'y a aucun immeuble... Pas de maison non plus, à part la mienne... Toute petite...

Hector : Pourquoi là-bas ?

Willa : Parce que c'est loin...
... Ici, la famille et la maison m'étouffent...

Hector : Qu'est ce que tu fuis ?

Willa ne répond pas, elle part vers la cuisine laissant seul Hector. Hector se lève et examine les lieux quelques instants et repart vers le jardin.

<u>Coté jardin</u>

Willa revient avec un plateau chargé de victuailles.

Hector s'installe dans la "cuisine".

Sans mot dire, ils prennent le petit déjeuner.

Thomas arrive derrière la grille, visiblement étonné.

Willa : Salut !

Thomas : Qui c'est celui là ?

Willa: Thomas... Hector... Hector... Thomas... Tu as pris ton petit dej' ?

Thomas : Pas le temps... J'ai oublié des plans chez moi... Je suis juste passé les prendre...

Willa : Chez toi c'est en face...

Thomas : Je voulais savoir comment tu allais...

Willa : Bien.

Thomas *en désignant Hector* : Qu'est ce qu'il fait là ?

Hector*:* On a dormi ensemble...

Thomas tourne la tête vers Willa, la questionnant du regard.

Elle se sert du café.

Thomas *à Willa* : Qu'est ce qu'il fait dans la vie ?

Willa : Demande-lui...

Thomas *faussement décontracté :* Alors, qu'est ce que vous faîtes dans la vie ?

Hector : Je suis magicien.

Thomas : Ah tiens...

Hector : ... J'apparais et je disparais du lit des jolies filles.

Thomas : Beau programme... Sinon, vous faîtes aussi les lapins ?
Se présentant : Thomas Darmin ... ex-mari de Willa Lormoy.
Vingt-cinq années de vie commune mais jamais sous le même toit... Trop difficile.
Ravi de vous avoir rencontré... Dommage que vous nous quittiez si vite...

Hector : Dommage oui...

Hector *à Willa* : C'est ton copain ?

Willa : On est voisin.

Hector : Il est plutôt pas mal...

Thomas : Il est très bien même.

Hector : Alors, qu'est ce qui cloche ?
Il n'aime pas vivre en extérieur...?

Thomas : Voilà, c'est un peu ça...

Willa *à Hector* : Thomas je l'ai toujours connu. Lorsque j'étais petite, ses parents habitaient la maison d'en face. Il n'est pas beaucoup plus âgé que moi. Gamins on jouait ensemble et cela souvent se terminait dans les cris.... *A thomas* : N'est ce pas ?
Il était très rare que l'on soit d'accord sur les règles d'un jeu voir sur la définition même du jeu... En fait il m'a toujours torturé ...
Quand ses parents sont partis vivre autre part j'avais une quinzaine d'années. *A Thomas* : C'est bien ça ? Et beaucoup d'argent déjà.
J'ai racheté la maison pour que Thomas puisse y vivre. Il faisait des études en ce temps là et j'étais très admirative ! Si je t'admirais... Moi qui n'ai jamais été à l'école, alors il me racontait.
Je ne voulais pas qu'il s'en aille ailleurs... Lui est resté, par commodité, parce qu'il ne savait pas où aller.
À mes dix huit ans nous nous sommes mariés, simplement, on se connaissait si bien.... Ma famille était heureuse. Et puis le jardin nous séparait de nos chamailleries habituelles...
J'ai fait le tour du monde et il n'a jamais quitté ici, il n'a jamais rien vu d'autre qu'ici, il y mourra je pense.

Willa *à Hector* : Et toi ?

Hector : Quoi moi ?

Willa : ... Tu as quelqu'un dans ta vie ?

Hector : Quand on fait la route on n'a pas d'attaches...

Willa : Alors comme ça tu fais la route...

Hector : ... Ouais, je voyage un peu...

Willa : Ça fait longtemps que tu es dans le coin ?

Hector : Deux ans...

Thomas *moqueur* : Ah...

Hector : Je travaille dans la rue d'à côté.

Willa *à Thomas* : Tu vas être en retard.

Thomas : Je suis en retard...

Willa : Alors dépêche-toi... Vite.

Elle lui fait signe de déguerpir.

Un homme arrive à la grille. Thomas se retourne surpris.

Thomas : Qu'est ce qu'il veut celui là aussi ?

L'huissier : Maître Souchie. Huissier de justice. Je voudrais parler à Mademoiselle Lormoy... Si c'est possible...

Willa : Qu'est ce que vous lui voulez ?

L'huissier : C'est vous Mademoiselle Willemine Lormoy ?

Willa *rapidement :* Je n'ai rien à déclarer.

Hector *à Willa*: Willemine la vache...

Thomas : Elle a bien fait de changer de nom ...

L'huissier : Il ne s'agit pas d'un contrôle de police... Mademoiselle. Je suis venu faire l'état des lieux...

Willa : L'état des lieux ?

L'huissier : ... Pour évaluer le mobilier... C'est votre notaire Maître Gonrad qui m'envoie... Je peux... Je peux entrer ?

Willa *montrant le jardin* : OK. Tout est là. Vous n'avez qu'à vous servir...

L'huissier entre dans le jardin, suivi de Thomas.

L'huissier : Je vais vous faire l'évaluation des prix en gros... Si ça ne vous fait rien...

Willa : D'accord. Combien ?

L'huissier sort une fiche.

L'huissier : ... Quatre cent pour les quatre armoires normandes.

Willa : Elles sont bretonnes ça va quand même ?

L'huissier : Ça ira.

L'huissier fait quelques pas. Il s'arrête de nouveau.

L'huissier : Et pour ce joli bronze...

Hector *criant* : Sept cent !

L'huissier : Ça me va.

Thomas s'empresse vers lui.

Thomas : Et vous donnez combien pour cette magnifique table en ébène ?

L'huissier : ... C'est du chêne peint. Ça ne m'intéresse pas merci.

Thomas : La chaise ?

L'huissier : Cinquante.

Thomas : ... C'est du rotin quand même....

L'huissier : Il a dix ans... Ça vieilli mal le rotin.

Thomas : Soixante ?

L'huissier : Cinquante.

Thomas : Top là.

Hector : Comment ça « top là »... Elle vaut au moins huit cents balles cette chaise !

L'huissier continu d'établir sa liste.

Willa désigne une chaise à L'huissier.

Willa : Vous voulez vous asseoir ?

L'huissier prend place sur la chaise.

L'huissier : J'ai complété la liste que m'a donné votre notaire d'une table-bureau d'appoint de style Henri deux à colonnettes... Cent cinquante...
Une Glace de cheminée en plâtre mouluré et doré d'époque mille huit cent quatre-vingt... Cent cinquante...

Un canapé et une paire de fauteuils de style Napoléon trois que j'ai aperçu à l'intérieur... Trois cent.
Et pour finir cette table rectangulaire en noyer avec ses huit chaises à colonnettes... Cent quatre vint.

On entend un craquement. Le menton de l'Huissier vient heurter bruyamment la table. Il tombe de sa chaise qui a cassé sous son poids.

Willa rit.

Thomas la regarde sévèrement.

L'huissier *se relevant* : Pour cette table donc et ses... Sept chaises... Soixante.

Willa prend le double de la liste que L'huissier lui tend. Elle signe.

L'huissier : Je prendrai tout ça... Sauf quelques menus objets et le piano bien sûr.

Willa : Comment ça ? Vous ne prenez pas le piano ?

L'huissier : Non. Monsieur Thomas Darmin votre ex-mari l'a racheté... Je vous le laisse.
Mademoiselle Lormoy au revoir.

L'Huissier sort.

Thomas jette un œil sur la liste que tient Willa entre ses mains.

Thomas : Qu'est ce que tu vas faire ?

Willa : Le compte de ce qu'il me reste... C'est-à-dire rien.

Hector : Enfin rien... Il y a quand même la maison et le jardin... Ton île...

Thomas : Mais de quoi il se mêle lui ?

Willa : Il m'aide.

Thomas : Ah bon tu es dans l'immobilier... ?... Tu as des tuyaux c'est ça... ? M'enfin qui c'est ce mec... !

Hector : Hector Loiseau magicien.

Thomas *:* Fais gaffe tu as un pigeon là...

Hector fait apparaître un œuf.
Thomas fait mine de le féliciter.

Willa reprend sa feuille de calcul et se replonge dans les comptes.
Hector lit par-dessus son épaule.

Thomas *à Willa :* Tu ne peux pas attendre qu'il s'en aille pour faire ça ?

Hector : ... Si il s'en va...

Thomas *:* Fais-moi confiance !

Hector *à Willa* : Si tu vends tout tu peux garder ton île ...

Willa : Vendre la maison c'est impossible...

Thomas *raillant* : Tu ne sais pas qu'elle est encore habitée... ?

Hector : Alors vend ton île.

Willa : Non.

Thomas : Bon...
Ben je vais commencer à faire mes valises moi en tout cas... Mais j'y pense, il y aurait bien un moyen de garder ton île ET la maison... Ainsi que la mienne d'ailleurs...
Désignant le piano...Ce serait que tu te remettes à jouer...

Willa *vivement* : Certainement pas ! Jamais tu m'entends ? Jamais !

Thomas part en faisant un geste de la main, sans se retourner.

Scène 2. Willa, Thomas, Hector, Solange, Louise, Claire, Laura

<u>Coté maison</u>

Claire hausse les épaules et détourne la tête comme pour couper court à la discussion.
Solange et Louise sont assises à leur place, sur le canapé.

Solange : Claire enfin... Ce n'est pas si mal...

Laura entre dans la pièce.

Laura : Qu'est ce qui se passe ici... ? Où est le piano ?

Willa : Sur la terrasse. Pour le moment...
Il va falloir vous y habituer... Dans quelques jours il n'y aura plus rien ici...

Louise : ... Quand même, on pourrait garder la table...

Willa : De toute façon ça ne va pas trop vous changer... ! Chacune dans votre fauteuil à regarder Laura travailler...*à Laura* hein Laura, il est dehors... Va Laura... Va jouer...

Claire : Pourquoi es-tu si cruelle Willa...

Willa : Parce que je suis ta fille.

Solange : Vous n'allez pas recommencer toutes les deux... Profitons un peu du temps qu'il nous reste... !

Willa marche de long en large dans la pièce. Laura est au piano. **<u>Gnossiennes n°1 (Erik Satie)</u>**

Solange : Ne te tracasse pas...

Louise : Et Thomas ? Il va bien au moins... ?

Willa : Pourquoi il n'irait pas bien ?

Claire : Je ne sais pas moi... Te revoir comme ça au bout de cinq ans ...
Il a du te trouver changée... Après tout ce temps...

Louise : Et qui c'est ce nouveau garçon ?

Willa : Ce nouveau garçon...?

Louise : Hector ! Thomas va être jaloux...
Willa : Thomas n'est jamais jaloux.

Claire : Qu'est ce que tu en sais hein ?
Tu crois toujours tout connaître des gens, mais excuse-moi de temps en temps tu te trompes...

Willa *se défoulant sur Laura :* Laura, t'es gentille... T'arrêtes tes gammes deux minutes !

Laura : Ben quoi, ce n'est pas si mal ! Et toi, viens donc nous montrer ce que tu sais faire...

Willa : Je n'ai plus rien à prouver.

Laura : Vraiment...?

Louise : Et où est-il ce nouvel amoureux ?

Claire *protestant :* Quel nouvel amoureux ?... Thomas lui suffit.

Willa *sèchement* : Excusez-moi mais ça ne vous regarde pas, ce sont mes affaires.

Claire : Comment ça « tes affaires ». Tu l'as ramené chez nous que je sache. Nous avons notre mot à dire. D'ailleurs il ne me plaît pas beaucoup ce garçon...

Louise : Il a pourtant l'air comme il faut.

Solange : Je trouve qu'il pose beaucoup de questions...

Willa : Hector me semble être quelqu'un de très bien.

Claire *:* Il a beaucoup d'argent ?

Willa : Ça m'étonnerait...

Laura : En tout cas il s'intéresse de très près à ce qui touche Willa... Surtout les partitions d'ailleurs *à Willa* : Tu sais... Celles que je n'ai jamais eu le droit de lire.

Willa : Mais tu t'es rattrapée depuis... Je les ai trouvées dans ta chambre...

Laura *vivement* : Et les autres boîtes ? Tu les as trouvées ?

Solange : Il ne peut pas rester ici... Il faut qu'il parte... Il doit bien avoir un chez lui... ! Qu'est ce qu'il vient faire là ?... Pourquoi te tourne-t-il autour comme ça ?
Solange relève la tête et demande à la cantonade.

Solange : On est d'accord ?... Il doit s'en aller ! Demande- lui de partir Willa... Il met son nez partout ...

Willa : Mais il met son nez dans rien... Et puis ça a l'air d'embêter Thomas... Voilà...

Solange *en aparté à Willa* : Il ne s'agit pas de ça mais de la cave Willa... Il ne faut pas qu'il aille dans cette cave.

Thomas entre en trombe dans la maison.

Thomas ne voit que Willa. Les membres de la famille sont immobiles.

Thomas *hurlant* : Où il est ?

Willa : Qui ça... ? Hector ?

Thomas : Ouais. Lui.
Je l'ai entendu de chez moi... Il te criait dessus... Je pourrai témoigner !

Il attrape Willa par le bras et l'entraîne vers le canapé.

Willa : Mais ça ne va pas ou quoi... ! De quoi tu me parles... ?

Thomas : Contre qui tu te battais alors tout à l'heure ?... *S'asseyant* : Non ne répond pas. Par pitié ne répond pas.
Et lui... Où il est ?

Willa : À la gare chercher ses affaires...

Thomas : Chercher ses affaires ?

Willa : Il va s'installer ici... C'est plus près de son boulot. Il paye un loyer en attendant...

Thomas *en colère :* En attendant quoi ? Tu ne le connais pas ce type... Tu ne sais même pas d'où il vient.

Willa : Il a l'air sympa...

Thomas : Non mais tu te rends compte !

Thomas *hurlant :* Tu n'es pas dans ton île ici ! Merde Willa revient à la réalité... Qu'est ce qui t'arrive ?

Les membres de la famille sortent.
Willa : Il ne m'arrive rien ! ... Rien il ne m'arrive rien Thomas.

Elle éclate en sanglots.

Thomas décontenancé vient prendre Willa dans ses bras.

Hector pose ses valises sur le sol et entre par la porte-fenêtre.

Hector : Pardon je dérange ?

Thomas : Oui.

Willa se dégage des bras de Thomas.

Willa : Non pas du tout entre... Installe-toi... Tu es chez toi...

Hector reprend ses valises et passe devant eux.

Thomas : ... C'est ça... Installe-toi...

Willa : Je vais faire ta chambre.

Elle monte l'escalier.
Thomas attrape Hector par le bras.

Thomas : Alors comme ça tu t'installes chez Willa... Tu sais qui c'est Willa bien sûr.

Hector : Bien sûr.

Thomas : Virtuose ! C'est comme ça qu'on dit... Je n'ai jamais rien compris à sa musique...

Hector : Moi j'aime beaucoup ce qu'elle fait.

Thomas : T'approches pas de trop près d'elle... Tu pourrais avoir des surprises...

Hector : Bonnes j'espère ?

Thomas : En tout cas, sache qu'elle m'a demandé de veiller sur elle et que je prends cette tâche très à cœur...

Hector : Mais je vois ça...

Thomas : Des gars dans ton genre assoiffé de célébrité et autres crétineries j'en ai vu défiler... Si c'est la gloire qui t'intéresse je te préviens tout de suite...
Hector *:* C'est elle qui m'intéresse...

Thomas : Oh... Et on peut savoir jusqu'à quel point ?

Hector sourit.

Thomas *vivement :* D'où tu viens ?

Hector : De partout et de nulle part... D'ici... De là... D'ailleurs...

Thomas menace Hector du doigt.

Hector : En fait ce qui t'agaces c'est que Willa se jette sur le premier venu alors que toi tu es encore là... T'inquiètes pas, je ne vais pas rester très longtemps...
Rêveur : Au fond je l'aime bien Willa... Elle est un peu bizarre mais elle a l'air... *Il cherche ses mots...* Bizarre... Non ?

Thomas *:* Tu n'as encore rien vu.

Hector : Elle a toujours été comme ça ?

Thomas s'éloigne vers la sortie.

Thomas : Bon je vous laisse, crois moi : en très charmante compagnie. Tu vas bien t'amuser ici, tu vas voir. Et puis de toute façon d'où que tu viennes et qui que tu sois... Tu ne tiendras jamais plus de trois jours ! *Criant en direction de Willa*: Au revoir les tourtereaux !

Hector : Passe nous voir à l'occasion...Viens donc dîner un soir...

Thomas *vertement :* Compte sur moi.

Scène 3. Willa, Hector, Solange, Louise

<u>Coté jardin</u>

On entend quelques notes de piano qui s'élèvent.

Hector plaque ses doigts inexpérimentés sur les touches.

Willa *:* Le majeur droit... sur le "mi"... Fais attention au rythme...

Hector se retourne et sourit à Willa. Il continu son morceau tant bien que mal.

Willa : Pas mal...

Hector : Tu es sincère ... ?

Willa : Non.

Hector *souriant :* Tu me rassures...

Hector : Et maintenant mesdames et messieurs je laisse la place à la grande, à l'inénarrable, Willa!!!

Willa approche ses mains du piano et referme le couvercle d'un coup sec.

Hector : Magnifique ! Merveilleux ! Fantastique ! Non vraiment, tu n'as pas perdu la main...

Hector : Je sais qui tu es.

Willa *faussement impressionnée* : Oh...

Hector : Tu t'appelles Willa Lormoy.

Willa : Félicitations c'est écrit sur la boite aux lettres.

Hector : C'est toi qui as composé la « Polémique Cheyenne »... J'aime bien cet air là.
Pourquoi tu as tout arrêté ?

Willa : De ma petite enfance... Je ne me souviens de rien, à part le piano. Un port d'attache, quelque chose que j'ai toujours connu et qui me reste.
Je savais jouer du piano avant de savoir jouer avec les choses auxquelles jouent les petites filles par exemple.... Tout est arrivé avec le piano et par le piano, c'est l'emblème de ma personnalité, celui qui m'a été attribué... Je me résume à ça en fait.
À dix ans je faisais tous les concours et on n'en revenait pas de me voir jouer comme ça à cet âge. Pour moi c'était normal. J'ai gagné tous les prix naturellement mais je ne savais pas trop à quoi cela correspondait, est-ce que l'on félicite quelqu'un juste parce qu'il respire ?
Ma famille était dans la salle, chaque fois, et je n'avais pas le droit de les décevoir. Alors je m'appliquais, toujours davantage... En quelques mois je suis devenue bien plus riche que si je m'étais produite dans les foires ! À quinze ans, cela n'a plus intéressé personne...
... Enfant prodige on ne l'est plus quand on est plus un enfant.
Aujourd'hui lorsque je vois un piano je suis triste. Mais je n'ai plus envie de jouer, les notes ne me touchent plus le cœur, et mon âme de musicienne est morte.
Grâce à ça je suis encore en vie.

Hector : *désignant le piano*... J'aimerai bien que tu m'apprennes un peu... En fait j'ai fait dix ans de

solfège alors tu parles les notes si je les connais... Ça ne m'a jamais servi à rien ... Je ne sais même pas jouer d'un instrument...

Willa : Je ne m'occupe que des maestros...

Hector : Comme ta sœur ?

Willa : Quoi ma sœur ?
Merde ! Il pleut !

Willa court vers une armoire et récupère des linges.

Hector : Laisse... Tant pis laisse... De toute façon ce n'est plus à toi tout ça...

Hector vient chercher Willa et l'entraîne à l'abri dans la maison.

Coté maison

Willa : Quel temps !
Quand je pense à tout ce que j'ai laissé là-bas...

Hector : Franchement... Tu ne t'es jamais emmerdée sur ton île ?

Willa : Pas une seconde.

Hector : ... Et qu'est ce que tu faisais de tes journées... ?

Willa : Rien.

Silence.

Willa : ... C'est peut-être ça la vie...

Hector : Ne rien faire ?

Willa : ... Ne plus avoir d'obligations, de comptes à rendre... Ne plus "devoir"...

Hector : ... Ne plus voir personne.

Willa : ... Ça ne me dérange pas moi, de ne plus voir personne. J'ai une vie intérieure très riche... Je ne m'ennuie jamais toute seule.
Ta vie pour qu'elle soit comme tu la veux il suffit simplement de l'imaginer !
Je veux être ça ? Hop je le suis !... Je veux faire ça ? Je le fais ! Plus de contraintes. Que du bonheur. Pur.
Ma vraie vie à moi... Elle est là-dedans...

Elle montre son crâne.

Willa : Tu comprends ?

Hector hoche la tête, essayant de prendre l'air convaincu.

Willa : Tu crois que tu vas aller où toi quand tu seras mort ? Tu vas aller au ciel ou tu vas devenir « rien » ?

Hector reste coi.

Willa : Moi en tout cas je sais ce qui m'attend : Revenir, encore revenir toujours revenir... Une vie perpétuelle en quelque sorte... Rien que d'y penser, ça me fatigue déjà.

Hector : Revenir où ?

Willa : Ici. Dans cette maison.

Hector : Mais quand ?

Willa *: Mais quand je serai morte... !*

Hector : ...

Willa lui fait signe de laisser tomber.

Hector : Non mais vas-y, parle... Ça m'intéresse...

Willa : Ça fait longtemps... La dernière fois que tu as fait l'amour avec quelqu'un... ?

Hector : C'est une proposition ?

Willa *fait non de la tête* : ... La maîtresse n'est pas fournie avec la maison...

Hector rapproche son visage de celui de Willa.
Willa se recule doucement. Elle se lève.

Hector : C'est à cause de Thomas ?

Willa : Thomas...
Il n'assistait pas à mes concerts, ma musique l'ennuyait. Lorsque j'ai acheté mon île il était contre évidemment et il n'a jamais voulu y mettre les pieds. Je suis partie un jour sur un coup de tête parce que je n'en pouvais plus de tout et lui faisait partie de ce tout. Je rêvais qu'il change. Jusqu'au bout j'ai pensé qu'il viendrait.
Au début il m'a écrit mais il a dû se lasser de ne jamais recevoir de réponse, alors il a cessé. Solange aussi m'écrivait pour me supplier de rentrer mais je n'ai pas ouvert ses lettres...

Le dernier message que j'ai reçu de lui c'était il y a quinze jours. Il ne comprenait que sept mots : « Elles sont mortes Willa. Toutes les quatre. »
Je suis rentrée bien sûr. Je ne pensais pas qu'il puisse me faire une blague pareille, ce n'est pas son genre les blagues.
Je pense que je l'aime encore, je l'ai toujours aimé mais ces cinq ans de séparation ont changé bien des choses. Et je ne me laisse plus faire comme avant. Non ce n'est pas à cause de Thomas. Ce n'est à cause de personne. J'ai abandonné mon travail, ma passion, ma famille, mon mari, j'ai abandonné l'idée d'avoir envie...

Hector : Ça te passera

Willa sourit.

Willa *regardant par la fenêtre*: ... Le soleil est revenu...

Hector se lève. Willa lui tend des chiffons.

Willa : Je vais préparez le dîner.

Hector : Je suppose que Thomas est notre invité ?

*Willa lui fait signe que c'est évident.
Hector soupire et sort dans le jardin.*

Côté jardin.

Hector essuie la table et les chaises des quelques gouttes de pluie, puis va vers le fond du jardin. Il sort un téléphone de sa poche et compose un numéro.

Hector : Oui bonjour Hector Loiseau, je voudrais parler à monsieur Girard...
Je suis bien chez Delta Presse ? C'est le numéro qu'il m'a donné... Merci. *Il patiente*
... Monsieur Girard ?.... Hector Loiseau... comme un oiseau. Je patiente oui...
Ben dites lui que... Vous êtes son secrétaire ?... Stagiaire en quoi ?... Tu sais prendre des notes ?... Bon dis lui juste que j'ai appelé et que j'essayerai de le joindre plus tard... C'est pour une demande d'archive et c'est assez urgent. J'ai besoin de ce renseignement ce soir.

<u>Coté maison</u>

Willa et Solange sont assises, elles épluchent des carottes. Louise est à l'autre bout du canapé, l'air ailleurs.

Solange : Te blesses pas surtout... Fais attention...

Willa : Pourquoi tu ne les as jamais données à Laura... ?

Solange lève vers Willa un regard interrogateur.

Willa : Les partitions.

Solange : Parce qu'elle n'a pas ton talent ma fille... Tu le sais bien. Et qu'elle ne l'aura jamais.

Willa : Pourquoi tu l'incites à jouer alors ?

Solange : Je l'encourage, je n'oblige rien.
Ta mère la force peut-être un peu... Mais c'est pour son bien.

Willa *vivement* : Bien sûr ! Moi aussi c'était pour mon bien.
...Vous allez lui gâcher sa vie à elle aussi ?

Solange : Nous ne t'avons gâché rien du tout... Tu avais un don c'était normal de l'exploiter non?

Willa : Exploiter... Le mot est juste.

Solange *fermement* : Écoute Willa... Ce qui est fait est fait... On ne pourra jamais revenir en arrière... Il faut vivre avec...

Willa se lève brusquement.

Willa : Vivre avec !
Vivre avec ! ... Excuse-moi mais j'ai du mal à vivre avec l'idée qu'il y a un homme mort dans la cave de cette maison... Et que c'est à cause de moi qu'il y est.

Solange : Chut Willa !

Solange lance un œil inquiet en direction de la porte.

Solange : Reprend-toi enfin !
Louise *chantonnant* : ... « Ce n'est plus la peine de pleurer ma belle... »

Solange se lève péniblement et prend appui sur sa canne.

Solange : Ça ne rime à rien de se mettre dans cet état...

Louise : Ce genre d'individu ne manque à personne.

Willa : Mais comment tu peux dire une chose pareille ? C'est horrible ! C'est quand même nous qui l'avons tué !

Solange : Ce n'est de la faute à personne, ce n'était qu'un fâcheux accident un point c'est tout... c'est comme ça. C'est la vie...

Willa : Elle a un drôle de goût la vie quand pour avancer on doit marcher sur des cadavres !

Louise : Et puis jusqu'ici personne n'est jamais venu le réclamer non ? ...

Willa : Et si on vend la maison, alors ? Qu'est ce que je vais en faire ?

Solange hausse les épaules.

Solange : Bien évidemment nous allons la garder cette maison.

Louise : Comme on dit quand on est bien chez soit on y reste.

Scène 4. Willa, Thomas, Hector, Solange, Louise

Soir.

<u>Coté jardin</u>

Thomas et Hector sont attablés devant de la nourriture et du vin.

Hector : ... Depuis combien de temps tu dis qu'elle est dans ta famille cette maison ?

Willa *arrivant* : Cent cinquante ans.

Hector : Six générations...

Hector sort un jeu de cartes de sa poche et se met à les manipuler avec dextérité.
Il les dispose en éventail et fait choisir une carte à Willa.

Willa : As de cœur.

Hector : Evidemment l'as de cœur...

Thomas ricane.

Hector pose la carte sur la table puis lui tend de nouveau le jeu.

Willa : Dame de cœur.

Hector : ... On va dire que c'est ta mère

Hector pose la deuxième carte sur la première.

Willa : Dame de carreau.

Hector : Ta grand-mère...

Willa secoue la tête.

Hector : Louise ? Solange ?

Willa : Elles l'ont très bien remplacée...

Hector : Qui d'autre encore ?

Willa : Ma sœur.

Thomas : Je peux jouer avec vous au jeu des sept familles ?

Il allonge le bras et récupère les cartes qu'il mélange énergiquement.

Willa : Non... Tu es chiant...

Hector : C'est pas grave... Tire une carte.

Willa : Sept de cœur.

Thomas retourne les cartes qu'il vient de mélanger. Ce ne sont que des «10».
Incrédule, il lève la tête vers Hector qui sourit.

Hector : Fais pas la gueule !

Il vide le contenu d'une bouteille de vin dans le verre de Thomas et lui tend.
Thomas le prend et l'avale d'une traite.

Hector *en montrant la bouteille à Willa* : Je crois qu'il va en falloir une autre.

Willa : Y'en a à la cave.

Thomas : J'y vais...

Willa *criant* : Non tu n'y vas pas ! Personne n'y va dans cette cave !

Elle se lève brusquement.

Willa : J'y vais !

Thomas et Hector, interloqués, la regarde passer devant eux et se diriger vers l'escalier qui mène au sous-sol.

Willa repasse devant les garçons visiblement étonnés de la voir revenir si vite.

Willa : Y'en a plus.

Hector roule un joint et le tend à Thomas qui refuse d'un signe de la tête. Willa s'approche et le prend.

Thomas *regardant Willa d'un air réprobateur* : Franchement tu n'as pas besoin de ça. Je ne pense pas que ce soit bon pour toi. Surtout en ce moment.

Willa : C'est pour ça que j'en veux.

Willa fume.

Hector : Ça va c'est rien...
D'ailleurs ça te ferait du bien... Je te sens un peu tendu...

*Thomas se retourne vivement vers Hector.
Il prend le joint des mains de Willa et tire comme un forcené sur le cône.*

Il le rend à Willa et aspire une bonne goulée d'air pur en écartant les bras.

Thomas *prenant l'air étonné :* ...Voilà... Ça va mieux ! Dis donc c'est formidable ton truc hein ?

Willa : Mais arrête de t'énerver à la fin. En quoi ça te regarde tout ça... Tu n'es pas mon ange gardien que je sache !

Thomas : Et bien si figure-toi ! Justement ! Si je n'étais pas là, ça ferait longtemps que tu aurais fini dans un asile ! *À Hector sur le ton de la confidence :* Oui parce que figure-toi que madame voit des fantômes... Et qu'elle leur parle en plus !

Willa : Tu ne crois pas si bien dire...

Thomas : Arrête Willa tu veux... Il faudra bien que tu redescendes sur terre un jour ou l'autre...

Willa : Pour quoi faire ? Pour vivre comme toi peut-être ?

Thomas : Qu'est ce qu'elle a ma vie de si terrible ? Moi au moins je vis dans le présent, avec les vivants ! Hein Willa ? Je suis vivant. Tu es vivante. Ça ne te suffit pas ?

Willa : Non.

Thomas prend sa veste qui traîne par terre et part au fond du jardin.

Thomas : Tu m'emmerdes à la fin. Tes sarcasmes m'emmerdent ! Tes remords m'emmerdent. Ton imagination m'emmerde !

Il ouvre la grille et la claque violemment derrière lui.

Thomas *criant* : Tout ce que tu fais, dis ou penses, m'emmerde !

Il se dirige vers la maison d'en face.

Thomas *hurlant* : Ta vie entière m'emmerde ! Ta maison, tes morts m'emmerdent !

Il ouvre la porte de chez lui.

Thomas *hurlant de toutes ses forces* : Merde ! Merde ! Meeeeeeeeerde !

Il entre chez lui et claque la porte.

Willa et Hector restent silencieux, regardant en direction de la maison de Thomas.

Hector : Il a de la voix ce garçon.

Willa se lève et se dirige vers une armoire.
Willa tend à Hector un drap et une couverture.

Willa : T'inquiètes pas... Il va se calmer et demain tout ira bien... Il sera là pour le petit déjeuner... Frais comme un gardon...

Hector : C'est bien ce qui me fait peur...

Willa : Tu ne l'aimes pas trop Thomas hein ?

Hector : ... Il est marrant...

Willa part vers son lit, sa couette sous le bras, et s'y installe confortablement.
Elle reste immobile les yeux grands ouverts, perdue dans ses pensées.

Hector : À quoi tu penses ?

Willa : À ce que va en dire ma mère.

Hector : Ta mère est morte Willa...

Hector jette un œil vers le visage impassible de Willa.

Hector : C'est vrai ce que dit Thomas... Ces histoires de fantômes ?

Willa : Oui.

Hector : Mais comment tu fais ça ? ... Tu les vois ...Tu les entends ?

Willa se met en boule d'un côté.
Hector vient vers elle. Il s'assoit sur le rebord du lit.

Hector : Ça fait longtemps ?

Willa soupire et lui tourne le dos.

Hector : Hein ?

Willa, *agacée*: Oui.

Hector: Mais comment ça se manifeste ?

Willa *brutalement* : Je n'ai pas trop envie de parler de ça maintenant.
Ce soir je suis fatiguée et j'ai mal à la tête.

Il s'allonge sur le lit auprès d'elle.

Hector : Tu me fais déjà le coup de la migraine ...

Willa *désignant la maison* : Ton lit est là-bas.

Hector se lève et se redresse en levant les bras pour signifier qu'il n'y a pas de problèmes.

Willa : Mon père est mort avant que j'apprenne à marcher...
La première fois que je l'ai vu j'avais neuf ans je crois. Il est entré dans ma chambre comme une furie et m'a ordonné de me mettre au piano « je suis ton père, fais ce que je te demande » voilà ce qu'il m'a dit... Après il m'a pris dans ses bras et m'a expliqué qu'il serait toujours là, à mes côtés. Avec le temps je me suis habituée à lui, à sa présence.
Bien sûr j'ai dit à ma mère qu'il était revenu, elle ne m'a jamais cru. Solange elle a fait : « on ne parle pas de ces choses là » alors je n'ai plus rien raconté. C'est quand Laura est née que j'ai pu me confier... Elle était admirative vu qu'elle n'en avait pas elle de père...
Un peu plus tard ...Thomas allait au catéchisme, il me racontait et je pensais que mon père devait être une sorte de Christ qui revenait pour absoudre mes pêchés des trucs comme ça et j'écoutais tout ce qu'il me disait comme évangile.
J'ai découvert après bien des cultures, philosophies et autres religions mais rien qui ressemblait à ce que je vivais... Côté psychiatrique, les descendants de Freud

sont toujours restés septiques devant ces apparitions, et leur ont donné divers noms compliqués mais rien ne m'a satisfait.
Mon père je le voyais comme je te vois.
...Et puis un jour il est parti peu après la mort de ...
Enfin il est parti.
Bonne nuit.

Hector : ...Et elles tu les vois ?

Willa : Demain Hector.

Hector part vers la maison. Derrière lui, Solange marche à sa suite, appuyée sur sa canne.
Sur le pas de la porte, Louise le regarde passer.

<u>Noir.</u>

ACTE 3

Scène 1. Willa, Thomas, Hector, Solange, Louise, Claire, Laura

Coté maison

Willa arrache les lattes du parquet sauvagement.

Hector arrive l'air hagard. Il regarde autour de lui, les morceaux de bois, Willa...

Hector : Tu cherches quelque chose ?

Willa : Bien dormi ?

Hector : Bof... Un cauchemar, des vieilles dames psychopathes qui me voulaient du mal, rien de grave.

Willa reprend son labeur.

Hector : On peut savoir ce que tu fais ?

Willa : J'ai perdu une boîte.

Willa fouille dans les cavités. Elle extirpe une petite mallette noire des décombres.

Hector : Celle-là ?

Willa: C'est peut-être bien ça en effet...

Willa ouvre la mallette. Elle s'empare de feuillets de partitions.

Hector est immobile, le regard éberlué, posé sur une photographie.
Il se baisse prestement et s'empare de la photo qu'il met sous le nez de Willa.

Hector *:* Tu sais qui c'est ça ?

Willa : Oui. C'est Louise et Solange.

Elle ouvre le dossier de cuir et regarde à l'intérieur.

Hector : Mais je les ai vu !

Willa *sans lever le nez du dossier* : Ah. Quand ça ?

Hector : Mais cette nuit !

Willa : Classique.

Hector : C'est fou ça, j'ai rêvé d'elles sans les connaître...

Willa : On t'a prévenu. Il se passe des choses inhabituelles ici...

Hector : Comme quoi ?

Willa : Comme ça.

Hector : Ça arrive souvent ?

Willa : De temps en temps...
Faut pas t'inquiéter... Mortes, elles n'ont jamais tué personne...

Hector : Dans mon rêve elles me faisaient rôtir comme un poulet...

Willa : C'est mauvais signe.

Hector : Comment ça « mauvais signe » ?

Willa ne répond pas, toujours avec ses partitions

Hector : Comment ça « mauvais signe »... Répond parce que je ne rigole pas avec ça moi !

Willa : Mais ce n'est pas grave... Il faut s'y faire c'est tout.

Hector : S'y faire... ... Les signes c'est une obsession chez moi, alors quand ils sont mauvais c'est insupportable, tu comprends ?

Willa : Explique-toi...

Hector *gêné*: Comment dire... Un jour, l'idée de la vie avec un... « Dieu » veillant et destinant mon existence m'est apparue plus belle et souriante que celle où le néant s'emparait du corps et de l'âme... À la fin...
Alors, selon les rites, enfin tu sais, les prières dont on parlait et tout ça... Et bien oui, j'ai prié, avec ferveur même... Et des tas de choses agréables me sont arrivés durant toute cette période là...
Un jour j'ai décidé de vivre avec. Et plus je vivais avec et plus je le ressentais en moi, je ne sais pas d'où est venue ma foi mais j'étais comme... Illuminé par cette pensée, elle ruisselait en moi, éclairant le chemin de mon esprit. Et j'y ai cru avec une telle force, une telle force ! C'est à ce moment là que je me suis mis à suivre les signes, chaque message délivré était le sien. Et je les suivais aveuglement un à un... De signe en signe, comme une grenouille sur un nénuphar, je passais de l'un à l'autre en pensant que jamais je ne

glisserai... Et que, si pourtant, je tombais quand même dans la mare jamais je ne coulerai...

Willa : Et ?

Hector : ... Et je me suis noyé.
Je ne veux plus croire aux signes, je refuse de les voir même... D'ailleurs je ne veux plus croire en rien.
... Si par malheur je rouvre les yeux pour regarder, malgré tout, les signes qu' « Il » m'envoie... Et que je vois celui-là *(en montrant la photo)*, tu vois l'espoir un peu ? Finir sur un bûcher ? Si c'est ce qu'il me destine je ne l'accepte pas.

Willa : C'est une épreuve...

Hector : Ah ! Méthode de tortionnaire oui ! ... Franchement, c'est des manières ça ?

Hector continu de regarder la photo. Willa sort dans le jardin.

Coté jardin

Tous les meubles ont disparu, seuls quelques objets traînent ça et là.

Willa installe les partitions et s'assoit devant le piano. Ses doigts effleurent les touches. On entend la musique sans pourtant que les doigts de Willa n'enfoncent une seule note.
Gnossiennes n°4 (Erik Satie)

Willa s'arrête puis recommence. Elle reprend le morceau dans sa tête, sans cesse depuis le début. La

première strophe se répète et vient buter sur la seconde, inlassablement.

Hector s'approche et regarde Willa dont les mains sont toujours en position.

Hector : T'hésites à jouer ... Ça fait trop longtemps ? Il va bien falloir que tu t'y remettre pourtant... C'est la seule solution pour que tu puisses t'en sortir...

Willa : ...

Hector : À moins que tu ne tiennes à vendre ton chez toi.

Willa : Jamais ! C'est tout ce que je possède.... Personne ne m'obligera à m'en séparer !

Hector : C'est l'île ou la maison Willa... Il va bien falloir que tu choisisses.

Willa : Non !

Hector : Alors travaille, Thomas a raison...

Willa *s'énervant* : Je ne peux plus... Je sais plus... Je ne me souviens pas.

Elle baisse la tête.
Hector la prend affectueusement par les épaules.

Hector *:* Joue s'il te plaît...

Willa regarde les touches et les effleure du bout des doigts.

Solange : Joue ma fille... Joue...

Willa commence à jouer lentement. Elle ferme les yeux et se laisse entraîner par la musique. Le toucher est fluide.

Hector regarde Willa et écoute un instant.

Hector : C'est pas mal... C'est toi qui as fait ça ?

Willa arrête et baisse les yeux.

Hector : Soit pas modeste... C'est bien d'avoir du talent... C'est rare...

Willa : J'y arrive plus...

Hector : Tu veux que je t'aide c'est ça ?

Willa fait non de la tête.
Hector passe un bras réconfortant autour de Willa qui se laisse faire.

Hector : Si regarde... Je vais t'aider d'accord ?
Hein ? ... Mon heure de gloire est arrivée... Tu peux pas me refuser ça !
Bon on y va...

Hector prend la partition à son début.
Les doigts d'Hector frôlent le papier.
Hector épelle chaque note, chaque rythme, consciencieusement.

Willa suit le son de la voix d'Hector et déchiffre le morceau. Elle répète chaque note après lui et la joue.

Hector tourne la page et poursuit sa lecture. Willa suit le doigt d'Hector sur la partition.

Hector s'arrête et regarde Willa en biais.

Hector : On reprend à mi majeur... Là.

Willa regarde la note que lui montre Hector et fait oui de la tête.

Hector poursuit la lecture. Willa joue.
Il s'arrête à nouveau.
Hector regarde Willa fixement.

Hector : Tu ne sais pas lire les notes Willa.

Willa ne dit rien.

Hector : ...Tu ne sais pas lire les notes ! Tu ne sais pas déchiffrer une partition.

Willa se lève.

Hector : Il est là ton problème hein ?

Willa : Quel problème ! Je n'ai pas besoin de connaître les notes pour comprendre la musique !

Hector : Pour la comprendre peut-être pas, mais pour l'écrire...

Thomas arrive près de la grille.

Thomas : Willa ! ! !

Willa : C'est Solange qui m'aide pour les notes. Je ne les connais pas c'est vrai. Cela ne me parle pas, je ne saisi pas tous ces signes et j'ai horreur de déchiffrer. Mais la musique je l'entends et je la retranscris comme elle doit l'être ! Elle passe par mon cerveau,

elle vibre par mes doigts. Je suis un médiateur entre la note et sa résonance...

Thomas : WillaAA ! ! ! !

Willa *:* Je le ressens comme ça *à Thomas* C'est toi qui crie comme ça ?

Thomas : Ça y est tout est parti... *À Hector* : Sauf toi évidemment...

Hector : Oh rassures-toi c'est pour bientôt. La maison vient d'être mise aux enchères.

Thomas *à Willa* : Tu aurais pu m'avertir !

Hector : Ouais mais elle ne l'a pas fait...

Willa : J'ai signé les promesses de vente.

Thomas : Je croyais que tu allais reprendre la musique...

Hector : Ce n'est pas si simple.

Thomas : Depuis quand il gère tes affaires lui ?

Willa : Depuis qu'il m'aide à travailler...
C'est lui qui va remplacer Solange... Il est très doué tu sais.

Silence

Thomas : Tu aurais quand même pu m'en parler pour la maison. Je suis l'un des premiers concernés tout de même...

Willa : ... De toute façon tu n'aurais rien pu faire...

Thomas : Je croyais que tu avais confiance en moi. Que mon opinion comptait.

Willa *froidement* : Plus depuis que tu as demandé à un juge de nous séparer, figure toi.

Thomas: Oh...

Willa: Oui... « Oh »...

Thomas: Les hommes de loi t'agacent ... ?

Willa : On peut le dire aussi comme ça.

Thomas : Je ne te comprends plus... Je ne sais pas ce qu'il se passe en ce moment dans ta tête. *À Hector* : Tu as une mauvaise influence sur elle...

Hector : Ça doit être à cause de la maison.

Thomas *ironique* : C'est ça.

Hector : Elle t'a déjà parlé de ce qui se passe ici ?

Thomas : Ses fantômes tu veux dire ?

Hector : Oui.
Thomas lève les yeux au ciel.

Hector : Elle a peut-être raison.

Thomas: Hector, mon petit Hector. Je connais Willa depuis toujours....
Il y a eu son père qui venait lui parler. Ensuite ça a été son oncle, mais seulement à l'heure du goûter...

Son grand-père lui, la poussait sur sa balançoire au fond du jardin...
Tous ces braves gens sont morts depuis presque trente ans...
Vivre avec Willa c'est vivre avec ses fantômes, c'est comme ça et on n'y peut rien... C'est à prendre ou à laisser. *À Willa* : Pas vrai ?
À Hector : À force de l'écouter tu vas finir par la croire.

Willa : Thomas n'accepte que les idées réalistes.

Thomas *à Hector* : Et toi tu « crois » en quoi ?

Hector : L'idée d'un au-delà ne m'est pas apparue très tôt et je ne pense pas que la grâce soit un jour tombée du Ciel pour me couvrir...

Thomas : Je te le confirme.

Hector *à Willa*: J'ai appris dans les livres, les histoires m'ont intéressé. Je trouvais dans les lectures pieuses une morale que personne d'autre ne m'avait délivré. Je lisais en même temps certains philosophes qui raillaient cette morale et l'image même de Dieu, désavouant, ou clamant son inexistence. C'était mon équilibre.
Et puis un jour j'ai eu une sorte de révélation...

Thomas : Je sens que le discours va devenir passionnant. Vous avez raison, vous avez des tas de choses à vous dire tous les deux.
À Willa : Entre tes hallucinations et ses divagations, vous êtes bien barrés. Franchement, j'y vais parce que j'ai tendance à m'emporter facilement en ce moment et je ne voudrais pas passer un coup de téléphone pour vous faire interner... Mais j'y songe...

Bosse va, le piano c'est la seule chose qui tourne rond chez toi...
Je vais faire mes valises puisque on me vire de chez moi.

Willa : De chez moi.

Thomas : Oui oh, ça va...

Il s'en va.

Scène 2. Willa, Thomas, Hector, Solange, Louise, Claire, Laura, La Mère d'Hector

<u>Coté maison.</u>

Solange, Claire, Louise et Laura sont placées les unes à côté des autres comme si elles posaient pour un portrait de famille.

Le piano trône à nouveau au milieu du salon.

Hector entre et voit les quatre femmes.

Hector *surpris* : Excusez-moi !

Louise : Alors où demeurez-vous jeune homme ? Quel dommage que vous n'ayez pas quelques années de plus !

Hector, *trop effrayé pour faire un pas* : Pa... Pardon ?

Louise : Vous n'avez pas l'air d'un vagabond...

Claire : Si il en a l'air.

Laura : Il ne manquait plus que ça ! Si encore elle était rentrée seule on aurait fini par lui pardonner... Mais là elle héberge ce minable...Et on ne sait même pas d'où il vient...

Solange se rapproche d'Hector.

Solange : Vous savez je n'aime pas tellement que l'on tourne autour de Willa... Elle est fragile. Il lui arrive

parfois de dire n'importe quoi... Enfin peu importe, vous n'êtes plus le bienvenue dans cette maison.

Laura : J'ai beau te regarder, je ne sais pas ce qu'elle te trouve. Pourquoi t'a-t-elle permis de rester ? Qu'est ce que tu lui as promis ?

Louise : Vous pensez peut-être gagner de l'argent sur son dos n'est ce pas ... ?

Claire *vivement :* Qu'est ce que vous lui voulez à ma fille ?

Hector *embarrassé* : Rien...

Solange : Alors pourquoi vous mettez votre nez dans ses affaires ?
Il n'est pas question que vous lui fassiez du mal.

Hector : ... Ce n'est pas mon intention...

Laura : ... *Elle s'adresse à la cantonade :* De toute façon, elle n'a rien à cacher Willa...

Louise se met à glousser.
Laura se retourne vivement vers elle.

Laura : Tu en sais des choses toi... Pas vrai ?

Claire : Quelles choses ?

Solange : Laura mon poussin tu montes dans ta chambre s'il-te-plaît...

Laura courroucée, traverse la pièce comme une fusée. Elle lance en passant un regard plein de haine à Hector.

Laura : Tu vas mourir.

Elle sort en trombe de la pièce.

Laura : Et ne comptez pas sur moi pour transporter son corps cette fois-ci.

Claire : M'enfin... De quoi parle-t-elle ?

Solange : De rien Claire...

Louise glousse à nouveau.

Solange : Je vous raccompagne. Ces histoires de famille ne regardent que nous !

Louise : Revenez-nous voir, ça me ferait très plaisir.

Solange fait signe à Hector de passer devant elle et l'invite à sortir.

Solange : Soyez gentil avec ma petite Willa.

Hector *:* Ne craignez rien...

Hector et Solange marche côte à côte. Solange s'arrête.

Solange : Dites-moi vous pourriez être mignon et aller me chercher un paquet à la cave. Moi je ne peux pas descendre avec ma jambe vous comprenez...

Willa fait irruption dans le salon.
Willa : N'y va pas !

Hector : Ce n'était pas mon intention crois-le bien.

Willa *à Solange :* Qu'est ce que tu as encore avec cette cave ?... Tu ne crois pas que j'ai déjà assez à faire avec un mort ! Il t'en faut un deuxième ?

Solange : On en reparlera.

Elles disparaissent toutes les quatre.

Willa *criant en l'air :* J'espère bien oui !

Hector *hésitant :* ... Qui est mort ?

Willa : ...

Hector : Hein qui est mort ?

Willa *désabusée :* ... Dans la cave ... Il est dans une malle

Hector : ...

Willa : C'est pas grave... Ça fait longtemps...

Hector : Charmant !... Tu ne sais pas que c'est interdit d'enterrer des gens dans sa cave ?
Qui c'était ?

Willa hausse les épaules.

Hector : Tu ne sais pas qui c'est ?

Willa : Si.
C'est trop tard va... On peut plus rien faire pour lui maintenant...
Le problème est qu'il est encore dans les murs.

Hector : ... Lui aussi.

Willa : Non, lui il y est vraiment. En chairs et en os si j'ose dire.

Hector : ... Qu'est ce que tu vas faire ?...

Willa : M'enfuir.

Hector : Avec la malle ?
Pour aller où dans ton île ?...T'as raison ça te fera de la compagnie... ! Dis donc, le mec avec qui tu pars en vacances... Il ne s'appellerait pas Frédéric Lemaine par hasard ?
Un compositeur très en vogue dont on n'a plus entendu parler ces dernières années ?

Willa : Je pense que c'est lui. Tu veux vérifier ?

Hector : On peut ?

Willa : Tu as déjà vu à quoi ressemble quelqu'un qui est resté dix ans dans une boîte ?

Hector : C'est toi qui l'as mis là dedans ?

Willa : Fallait bien le mettre quelque part.

Hector : Et comment il est arrivé là ?

Willa : De son plein gré...

Hector : ...

Willa :Il est venu me proposer ses compositions. On a passé de bons moments ensemble et puis un

jour... Il est tombé dans l'escalier et comme il était mort, je l'ai mis dans la malle.
C'est un accident.
Maintenant je dois le faire disparaître et tout oublier...

Hector : Si c'était un accident pourquoi tu n'as rien dit à la Police par exemple ?

Willa : À cause des partitions... C'était une idée de Solange...

Hector l'interroge du regard.

Willa :...À l'âge de vingt ans j'ai rencontré Frédéric Lemaine, les gens se détournaient de mon art et lui venait me voir à la maison.
Il s'est mis à composer pour moi. Souvent il s'excusait d'être trop âgé pour savoir entrer intimement dans les aspirations d'une jeune fille mais il tenait à ce que je signe de mon nom... Ce décalage, c'était ce qu'il cherchait.
Les critiques étaient engageantes et les portes se sont ré ouvertes sur un univers de nouveau peuplé de félicitations, d'embrassades
À la mort de Frédéric je n'ai plus rien supporté. Les Interview, les photographies, les gens. Je suis partie, à l'autre bout du monde et la musique ne m'a pas suivi. Elle ne m'a jamais manqué un seul instant, c'est étrange.

Thomas entre en trombe dans la pièce, il semble comme monté sur des ressorts.

Thomas : Je le savais ah ah... Je le savais ! ! !

Willa le regarde avec étonnement.

Thomas *riant* : J'en étais sûr... !
Lui là... C'est un journaliste ! ...Un putain de journaliste qui vient mettre son nez jusque dans ton lit ! Salopard va !
Je me suis renseigné sur son compte.

Willa *à Hector* : C'est vrai ?

Hector : ...Pas tout a fait...
Journaliste est un bien grand mot, je fais quelques piges de temps en temps.

Willa : Du genre ?

Hector : J'ai travaillé plusieurs fois pour Delta Presse.

Thomas *ironique*: ...Celle qui vole au-dessus des autres. Je connais ouais, c'est pourquoi c'est pour un mariage ?

Il se jette sur Hector et l'attrape à l'encolure.

Hector *se dégageant* : Je suis magicien, enfin je connais quelques tours de magie pour être exact et je me produis tous les mardi soirs dans un cabaret... Bien sûr je ne peux pas gagner ma vie que comme ça, je fais plein d'autres choses, d'ailleurs je sais faire tous les métiers du monde si tu as un truc à me proposer... Je n'ai pas peur de me salir les mains. Voilà, je jongle avec divers petits boulots pour venir compléter mon budget...

Thomas : Et pour Delta Presse ?

Hector : Quelques photos compromettantes, des articles d'investigation... Je me suis spécialisé dans les

come-back... Ils payent correctement et je n'ai jamais eu d'histoires.

Thomas : Alors, Willa, une aubaine pour quelqu'un qui n'a pas travaillé depuis longtemps ?

Hector : Il vaut son pesant d'or ton Mozart-là. Disparue de la circulation du jour au lendemain, pendant autant d'années et qui revient après un drame pareil.
D'autant que personne n'avait non plus de nouvelles de Frédéric Lemaine. On n'a jamais envisagé qu'ils soient partis ensemble...
Et puis les voilà revenu tous les deux !
Tu connaissais Frédéric Lemaine toi ?

Thomas : Pourquoi il est de retour celui-là ?

Willa : Ça ne risque pas non...

Willa se tourne et voit Solange qui marche du plus vite qu'elle peut en appuyant sauvagement sur sa canne.

Solange arrive à la hauteur de Willa.
Thomas ne la voit pas.

Willa *à Solange :* ... Excuse-moi...

Solange : Willa ma fille tu parles trop... Reprends tes esprits... Ça ne sert plus à rien... C'est trop tard.

Willa *à Thomas* : Il ne reviendra plus jamais parce qu'il est mort.

Solange : Tais-toi Willa. Tais-toi.

Elle donne un coup de canne sur la tête de Willa.

Willa tombe à terre en se tenant la tête entre les mains.

Hector *à Thomas*: La vieille ! La vieille !

Thomas se précipite vers Willa pour la soutenir.

Thomas se penche au-dessus de Willa qui lentement rouvre les yeux. Elle le regarde fixement.

Willa : C'est rien... C'est Solange...

Thomas *gravement* : Tu n'as pas l'air bien.

Willa : Je n'en peux plus. Je veux m'en aller.

Hector : C'est la vieille qui a fait ça ! Je l'ai vu ! En tout cas tes fantômes vont faire la Une de demain. L'engouement du public est imminent, d'ailleurs si tu pouvais m'en dire plus...

Thomas : Combien tu es payé pour connaître toutes ces conneries ?

Hector : Plus que ce que tu as donné pour le piano... Beaucoup plus...

Thomas : Tu veux la faire passer pour une folle ?
Tu ne vas pas me faire croire que tu prends toutes ces affabulations au sérieux. Elle est juste fatiguée en ce moment. Elle raconte n'importe quoi...

Willa : C'est à cause de ça...
C'est pour ça que je suis partie...

Thomas *relevant vivement la tête :* C'est pourquoi ? Pourquoi tu es partie ?

Willa *s'énervant* : Parce que tu me pompais l'air figure toi... Toujours sur mon dos avec ma mère et Solange... Et qu'en plus de ça je déteste le piano !

Thomas : Fallait le dire ! ...
De toute façon ils étaient nuls tes morceaux ! Surtout les derniers... Moi je préférais les balades que tu nous jouais au coin du feu... Ça me parlait à moi ces musiques-là !

Willa : À moi non plus ils ne me plaisaient pas !

Thomas : Ben pourquoi tu les jouais alors ?

Willa : Parce que je n'avais pas le choix !
Il fallait bien que j'entretienne cette maison ! Et puis comment j'aurai fait pour acheter mon île ?

Thomas *criant :* Mais je te l'aurai payé moi !

Willa *criant :* Ah oui ? Quand ?... Dans cinquante ans ?

Thomas *criant :* Et alors... Qu'est ce que c'est que cinquante ans dans une vie ?

Willa *hurlant :* La moitié !

Hector est en train de plier ses affaires.

Willa : Tu vas où ?

Hector : Cette vieille femme est dangereuse et les autres ne m'ont pas l'air plus agréable. Je me tire d'ici vite fait. Je rentre chez moi.

Willa : Il n'en est pas question.

Hector se plante devant elle et essaye de sortir. Willa lui bloque le passage.

Willa : Thomas, aide-moi ! Il ne faut pas qu'il parte de là.

Thomas aide Willa à maintenir Hector.

Hector : C'est à cause de ta malle et de tes partitions ?

Willa : Tu vas vouloir combien pour te taire ?

Hector : Je vais y réfléchir... Je te tiendrais au courant.

Willa ouvre la porte de la cave.

Willa : Mets-le là-dedans, ça va accélérer sa réflexion.

Thomas : Tu es sûre ?

Willa *affirmative*: Un petit moment.

Ils mettent Hector dans la cave et referment la porte. Hector tambourine de l'autre côté.

Willa *lui criant* : Et tu es content de toi je suppose ?

Willa *à Thomas* : Laisse-moi maintenant, j'ai des comptes à régler.

Thomas : ...

Willa *criant* : Laisse-moi je te dis !

Thomas : Mais j'en ai marre à la fin de tes humeurs !!! Et bien je vous laisse vous débrouiller entre vous. Madame qui invite n'importe qui. Tu ne viens pas te plaindre hein ? Je te l'avais dis non ? C'est bien fait tout ça.

Thomas s'en va.

Hector frappe derrière la porte.

Hector : Ouvre-moi.

Willa : Deux secondes...

Willa grimpe à l'escalier.
Hector *hurlant* : Laisse-moi sortir !

Willa revient, un fusil à la main et une longue corde.

Willa ouvre la porte et Hector voit le fusil, menaçant.

Willa : Je te préviens je ne sais pas m'en servir... Tu bouges t'es mort. C'est un accident, tu connais le truc ?

Hector : Ça peut te coûter cher ! Contrairement à Frédéric Lemaine des gens savent où je suis...

Willa lui fait signe d'avancer jusqu'au piano.

Hector : Pour toi toute seule je serais bien resté encore un peu... Mais je crois que ta famille n'apprécie pas ma présence.

Willa attache les mains d'Hector puis le ligote au piano.

Willa : Mais j'en ai marre qu'on me parle toujours de ma famille !
C'est moi qui décide t'entends ? Je fais ce que je veux de ma vie... Je suis libre !

Hector : Libre ?

Il rit.

Hector : Toi tu es une pauvre fille sans défenses avec trop de morts autour de toi.
Finalement tu n'as que ce que tu mérites... Une sorte de damnation, ce n'est pas si cher payé.

Willa : Tu vas subir la même.

Willa termine d'attacher Hector au piano.

Willa : Alors tu vas attendre bien sagement ici...

Hector : Tu plaisantes là ?

Willa : Pas du tout.

Willa ramasse çà et là quelques affaires éparses et les mets dans sa valise.

Hector : On te retrouvera Willa.

Willa : Personne ne sait où est mon île, ni Delta Presse ni les autres...
Willa va vers la cave et sort.

Hector : Attends tu me laisses comme ça ?... Avec des morts du sol au plafond qui apparaissent et

disparaissent comme ça leur chantent... Tu rigoles j'espère.

Solange entre. Elle marche en direction d'Hector.

Solange : C'est comme ça que tout a commencé pour Frédéric...

On entend de grands bruits sourds.

Hector *inquiet*: Willa ?... Willa c'est toi ?

Les bruits se font de plus en plus proches.
Laura apparaît suivie de Willa, toutes les deux portent une grosse malle noire.

Claire arrive par la porte du salon.

Claire : Qu'est ce que c'est que tout ce vacarme ?

Elle jette un œil à Hector.

Claire : Tiens il est encore là lui ?

Willa : Plus pour très longtemps. Je le réexpédie d'où il vient...

Hector : Non mais vous n'allez pas la laisser m'enfermer là-dedans !

Claire *haussant les épaules* : Bien sûr que non...

Laura : Tu sais elle l'a déjà fait...

Louise *entrant* : Ça ne serait pas le premier homme qu'elle enterrerait dans cette cave !

Claire : Elle a déjà enterré quelqu'un dans la cave ?

Laura *secouant la tête* : Maman... Tu ne comprends jamais rien... Et ben évidemment !

Claire reste bouche bée.

Hector : Dîtes... Vous pourriez peut-être me venir en aide là maintenant...

Une voix de femme s'élève.

La Mère d'Hector : Ne t'inquiètes pas mon coucou je suis là...

Hector : Maman... ? Maman mais qu'est ce que tu fais ici... ?

La Mère d'Hector : Je suis venue avec ton père....

Hector : Maman... Ne te mêle pas de ça...

La Mère d'Hector *à Willa* : Mon fils est un bon à rien mais il n'est pas méchant... Nous l'avons beaucoup trop délaissé... C'est notre faute à nous... Croyez-le mademoiselle nous sommes les seuls fautifs dans toute cette histoire...

Solange : Écoutez madame vous êtes bien gentille mais je vous prierais de ne pas vous mêler de nos histoires de famille... !

Claire *réprimant un sanglot* : Pardon... Pour ma fille. Je crois qu'il nous revient hélas le prix de la plus grande faute...

Willa lève les yeux au ciel et sort de la pièce en soupirant.

La Mère d'Hector *à Claire* : ... Hector a toujours raté tout ce qu'il entreprenait... Votre fille elle a réussi... Elle a une place dans la société... Elle existe !

Hector tente de se dégager en vain.

Hector : WillaAAA !!!!!

Laura : Sauf que sa réussite elle ne la doit pas qu'à elle...

La Mère d'Hector : Vous en connaissez beaucoup vous des gens qui ont réussi et qui se sont fait tout seul ?

Willa revient, elle tient dans la main un drap et un briquet.

Claire : Mais Willa qu'est ce que tu fais... ? Mais Willa tu es folle !...

Laura part d'un fou rire nerveux

Claire : Willa, lâche ceci immédiatement !

Solange : Ce ne sont pas des manières voyons

Louise *guillerette*: Tout va brûler ! Tout va brûler !

La Mère d'Hector : Tu vois mon coucou ce qu'il peut t'arriver si tu ne files pas droit ?

Willa *hurlant*: Allez taisez-vous, tous !
Y'en a marre de ces conneries.

Vous m'entendez ? Je ne peux plus rien supporter.
Désignant Hector : Si quelqu'un parle encore je le brûle vivant. Je préviens.

Hector : Une épreuve hein ? Non mais tu te prends pour qui ?

Willa se penche vers Hector.

Willa : Je mets le feu à cette maison. Avec tous ses occupants, toi compris...
Plus de traces, plus rien, plus personne.

Hector : Embrasse-moi...

Willa regarde Hector fixement puis jette le briquet et le bâillonne avec le drap.

Willa *à Hector* : et puis non, je ne vais pas te renvoyer à Delta Presse, les nouveaux propriétaires ne devraient plus tarder... Tu vas rester ici, avec elles... Quelques heures qui vont te faire entrevoir ce que je vis depuis si longtemps déjà...
Et tu sauras si cela vaut la peine de faire remonter les fantômes comme celui de Frédéric par exemple...
... Attends Hector, Attends-le là...
Avec mes maux et ma haine... C'est quelque chose qui se transmet tu vois.
Tu t'en sortiras je pense, c'est ta mère qui t'y aidera mais au prix de combien de souffrance...
Je m'en vais. Je pars. Je retourne dans mon île. Je pars pour toujours et je mourrai là-bas, sans remords et sans regrets... à part quelques uns... qui me rongent... Laura... Laura apaise toi... Tu ne seras jamais une enfant prodige mais tu es autre chose, une autre proposition dans la musique, différente de la mienne, suis ta route sans te retourner ma grande, tu

es la seule qui mérite de survivre, si tu veux je t'emmène avec moi. On jouera du piano ensemble, tu m'apprendras...

Vous autres, vivants et morts, je n'en peux plus, je veux que tout cela cesse...

À Hector Alors je te préviens tout de suite ici... D'abord il y a une famille. Au commencement de tout. Une famille que l'on peut dire soudée. Elle se déplace ensemble, formant un bloc contre lequel il est douloureux de se heurter. Cette famille omniprésente qui suggère toute une vie, et au-delà. Comme un arbre aux racines bien profondes, au cœur duquel on se construit et dont les branches généalogiques pèsent leurs poids de réminiscences. Une famille qui jamais ne mourra, ni dans l'esprit, ni dans les faits. Qui fait la pluie et le beau temps, impose un comportement....

Ensuite il y a une musique. Du piano. Notes épurées. Et la vie se déroule comme une partition. Un rythme entraînant l'autre.

Il y a une maison aussi, vivante. Elle est le centre de tout.

Les secrets de famille... Il y a des histoires. Il y a surtout une histoire. Celle d'un journaliste inconscient à l'âme fragile partit à la recherche de quelqu'un et qui peu à peu va plonger dans son monde jusqu'à le confondre avec le sien. Dans une normalité différente. À la frontière de ce que certains nomment folie.

Bon voyage Hector. Bienvenue dans ma vie.

Elle prend sa valise et elle sort.

Laura s'installe au piano : début **<u>Gnossiennes n°3 (Erik Satie)</u>**
<u>Fondu au noir.</u>

Scène 3. Willa, Thomas

Coté jardin.

Thomas arrive derrière la grille. Willa est assise devant la porte de la maison.
Un panneau « VENDU » est planté dans la pelouse.

La maison derrière est dans l'obscurité.

Thomas entre dans le jardin.

Thomas : Tu es toute seule ?

Willa : Enfin oui...
...Tu viens ? On s'en va...

Thomas tient une valise à la main. Willa prend la sienne...

Willa : Près pour l'aventure...

Thomas hausse les épaules et lui prend la main.

Willa : La vie est terrible et la mort est encore pire, Thomas, qu'est-ce qu'il reste ?

Thomas : Nous deux

Willa : Tous seuls sur une île déserte...

Thomas : Au début tout du moins... On pourrait peut-être avoir une famille un jour, une famille nombreuse... Qu'est ce que tu en dis Willa ?

Willa :...

Thomas *pensif*: Une famille... *ironique* : Rassures-moi... l'autre... Tu la laisses là... ?

Willa : Oui

Ils s'éloignent.

Willa : Sauf Laura...

Thomas pousse un long soupir de découragement en regardant Willa. **Gnossiennes n°4 (Erik Satie)**

Thomas : Et le piano ?

Willa : On me l'envoie...

Ils s'en vont ensemble.

FIN

Muriel Roland Darcourt
2006
www.murielroland.com

www.ingramcontent.com/pod-product-compliance
Lightning Source LLC
Chambersburg PA
CBHW021003180526
45163CB00005B/1872